历代

精选系列

◎ 云平　主编

◎ 许广丽　编

民国小楷精选

中原出版传媒集团
中原传媒股份公司
河南美术出版社
·郑州·

图书在版编目（CIP）数据

民国小楷精选 / 云平主编；许广丽编 . — 郑州 : 河南美术出版社 , 2022.1

（历代小楷名品精选系列）

ISBN 978-7-5401-5302-1

Ⅰ . ①民… Ⅱ . ①云…②许… Ⅲ . ①楷书—法帖—中国—民国 Ⅳ . ① J292.27

中国版本图书馆 CIP 数据核字 (2020) 第 256779 号

历代小楷名品精选系列

民国小楷精选

云平　主编　　许广丽　编

出 版 人　李　勇
策　　划　陈　宁
责任编辑　白立献　赵　帅
责任校对　谭玉先
封面设计　吴　超
出版发行　河南美术出版社
地　　址　郑州市郑东新区祥盛街 27 号　邮政编码：450000
电　　话　0371-65727637
印　　刷　河南瑞之光印刷股份有限公司
开　　本　889 毫米 ×1194 毫米　1/16
印　　张　9
字　　数　225 千字
版　　次　2022 年 1 月第 1 版
　　　　　2022 年 1 月第 1 次印刷
书　　号　ISBN 978-7-5401-5302-1
定　　价　69.00 元

目录

2008年，河南美术出版社推出《历代小楷精选》一书，我有幸应编辑之约为此书作文。是书出版后，得到了广大读者的广泛好评，至今已再版多次。河南美术出版社在此书的基础上，再次对魏晋至民国年间具有代表性的小楷书法作品进行梳理，编辑出版了《历代小楷名品精选》丛书。

所谓小楷，是相对于中楷、大楷而言的。在三者没有区分之前，小楷在书法的演变过程中所起的作用是很大的。我们从小楷的初创、发展、应用和升华几个阶段来看，小楷不仅承载着从隶书向楷书法度化的过渡转换，而且还是汉字延续的纽带，成为一种艺术性和实用性并存，同时又独立于其他书体的表现形式。因此，我们有必要再对小楷产生、发展的过程做简要的介绍。

千余年来，小楷的发展，一直有着一条非常清晰的脉络。它由三国时期魏国的钟繇所创，钟繇将当时通行的汉隶以及随后出现的章草进行整理，逐渐形成一种以结构扁方、笔画多去隶意为特征的新书体。如其代表作《宣示表》《荐季直表》就运用了这种新书体。这种书体的出现实现了隶书向楷书形体化的演变，对楷书的形成发展以及向法度化转变具有重大的历史意义。因此，钟繇也被后世誉为楷书的『鼻祖』。继承和发扬钟繇书风的是王羲之、王献之父子，其中王羲之的贡献最大。他取法于钟，而又别开生面。其主要贡献是使小楷的表现力更加丰富，在格调平和简静与天姿丽质之中，又流露出一种自然雅逸的气息，如《黄庭经》等。而王献之的小楷

成就和影响虽不及其父，但也另辟蹊径，创造出了英俊豪迈的小楷新风格，如《洛神赋十三行》等。我们可以这样说，王

羲之、王献之父子是钟繇小楷向成熟化发展的推动者。他们把小楷书法艺术推向了新的高度，因此小楷虽延续千余年，但

不论是继承还是创新，基本上都无出其右。进入南北朝以后，随着魏碑和写经体的出现，小楷书法进入了广泛的应用阶段。

此时，大量的墓志铭、造像题记的出现促进了楷书的进一步发展和完善。前者不仅数量大，而且质量高，风格多样，各具

特色。最重要的是，这个时期已开始把魏晋小楷逐渐放大，出现多元化的表现形态。可以这样说，南北朝时期是小楷与中

楷、大楷的分水岭。自此以后，小楷作为一种独立的艺术形式一直发展到现在。公元618年，唐王朝建立，随着政治、经济、

文化的发展，书法艺术也进入了前所未有的鼎盛时期。最为突出的表现在中楷、大楷方面。由于初唐欧阳询、虞世南的出现，

楷书的法度更加完备，成为主流书体，楷书艺术也因此达到了新的高度。与此同时，小楷书法渐显式微，除钟绍京《灵飞

经》影响较大外，其他小楷多见于唐人写经或唐人墓志之中。自唐之后，小楷逐渐成为应试字体，一直到元代赵孟頫的出

现才使其焕发新的活力。元代赵孟頫作为『二王』书法继承者，一生倡导恢复『二王』古法，并在楷、行诸体方面身体力行，

写出了不同于唐宋时期的新面貌，其小楷代表作《汲黯传》，取法『二王』而又兼备唐人遗韵，为世人所推崇。

真正使小楷书法艺术升华的时期为明、清两代。这两个朝代，由于科举制度的需要，小楷不仅是学子的应试字体，同

时也是书法家们表现个性和风格的主要载体。比如明代的王宠、文徵明、黄道周等，不仅将行草书写得神完气足，个性独具，

而且其书写的小楷也不让前人，既有古风，又具个人追求。再如明清之际的傅山，行草书似疾风骏马，驰骋千里，表现出

高超的驾驭毛笔的能力，其小楷也写得趣意盎然，韵味十足。这一阶段的小楷无论在风格上还是在表现方法上，都是自魏

晋之后，小楷书法进入的一个新的高度。他们或在用笔上，或在结体上，或在体势上，各尽所能，推陈出新，对后世影响深远。虽然晚清至民国时期的小楷风格多样，书家辈出，但其影响未能超越前贤。尽管如此，民国时期的小楷在中国书法历史的长河中，也应占有一席之地。

对书法而言，这套丛书有着非常重要的参考价值。作为书法初学者，从中可以窥视到千余年来小楷的流变，选择自己喜欢的范本进行学习，逐步进入小楷书法艺术的殿堂，探索其中的奥妙。作为研究者，这套丛书收集资料之全面，也是以往其他同类出版物中所不多见的。从中我们可以对比分析出各个时期小楷的书风面貌、变化脉络以及时代特征，尤其是明清时代的小楷书法，对我们今天的小楷创作而言，有着十分重要的启发作用，不仅为我们提供了由师法到创新的路径，而且我们可以从中寻绎出艺术的规律和展示个性的方法。《历代小楷名品精选》的出版定会在读者中产生较大的反响，我期待着。

云平于得水居

2021 年 8 月

般若波罗密多心经 观自在菩萨，行深般若波罗密多时，

般若波罗罗

密多心经

观自在菩萨行深

般若波罗密多时

照见五蕴皆度

一切苦厄舍利子

色不異空空不異

色即是空空即

是色受想行識亦

照见五蕴皆空，度一切苦厄。舍利子，色不异空，空不异色，色即是空，空即是色，受、想、行、识，亦

復如是舍利子是

诸法空相不生不

减不垢不净不增

不减是故空中无

色无受想行识无

复如是。舍利子，是诸法空相，不生不灭，不垢不净，不增不减。是故，空中无色，无受、想、行、识，无

6

眼耳鼻舌身意無

色聲香味觸法無

眼界乃至無意識

界無無明亦無無

明盡乃至無老死

亦无老死尽；无苦、集、灭、道，无智亦无得。以无所得故，菩提萨埵，依般若波罗密多故，心无挂

亦無老死盡無苦

集滅道無智亦無

得以無所得故菩

提薩埵依般若波

羅密多故心無罣

碍无罣碍故无有

恐怖远离颠倒梦

想究竟涅槃三世

诸佛依般若波罗

密多故得阿耨多

碍。无挂碍故，无有恐怖。远离颠倒梦想，究竟涅槃。三世诸佛，依般若波罗密多故，得阿耨多

羅三藐三菩提故

故知般若波羅密

多是大神咒是大

明咒是無上咒是

無等等咒能除一

切苦真實不虛故

說般若波羅密多

呪即說呪曰揭諦

揭諦波羅揭諦波

羅僧揭諦菩提薩

切苦，真实不虚。故说般若波罗密多咒，即说咒曰：揭谛，揭谛，波罗揭帝，波罗僧揭谛，菩提萨

婆訶

般若波羅密多心

経

歲次鶉首夏五月

法界講寺湖頂院

婆诃。般若波罗密多心经。

岁次鹑首夏五月，法界讲寺湖顶院

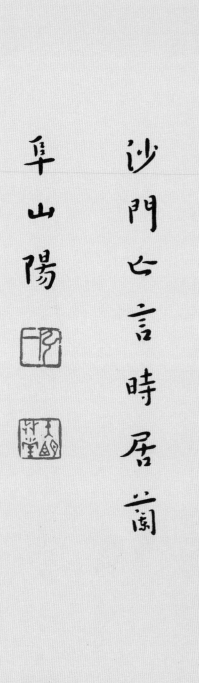

沙门亡言，时居兰皋山阳。

常随佛学　癸酉七月十一日在泉州承天寺为幼年诸学僧讲，滕臂。《华严行愿品》末卷所列十种广大行愿中，

第八日『常随佛学』。若依《华严经》

常随佛学

癸酉七月十一日在泉州承天寺

为幼年诸学僧讲

滕臂

华严行愿品末卷所列十种广大行

愿中常随佛学若依华严经

文所載種種神通妙用，決非凡夫所
能隨學。但其他經律等，載佛所行
事，有為我等凡夫作模範，等論何
人皆可隨學此亦屢見之今且舉
此事。

文所載种种神通妙用，决非凡夫所能随学。但其他经律等，载佛所行事，有为我等凡夫作模范，无论何人皆可随学者，亦屡见之。今且举七事。

一、佛自扫地 《根本说一切有部毗奈耶杂事》云：『世尊在逝多林，见地不净，即自执帚，欲扫林中。时舍利子大目犍连大迦叶阿难陀等，诸大声闻，见是

一佛自掃地

根本說一切有部毘柰耶雜事云。

世尊在逝多林見地又淨。即自執

舊擥掃林中時舍利子大目犍連

大迦葉阿難陀等。諸大聲聞見是

事已、悉皆執帚共掃園林。時佛世尊及聖弟子掃除已、入食堂中、就座而坐。佛告諸比丘、凡掃地者、有五勝利：一者自心清淨、二者令他心淨、三者諸天歡喜、四者植端正業、五者命終之後

事已，悉皆执帚共扫园林。时佛世尊及圣弟子扫除已，入食堂中，就座而坐。佛告诸比丘，凡扫地者，有五胜利：一者自心清净，二者令他心净，三者诸天欢喜，四者植端正业，五者命终之后

当生天上。

二 佛自舁_{音余，即共}
扛抬也。 弟子及自

汲水

五分律佛制饮酒戒缘起云婆伽

陀比丘以降龙故得酒醉衣钵纵

当生天上。」二、佛自舁（音余，即共扛抬也）弟子及自汲水 《五分律·佛制饮酒戒缘起》云：婆伽陀比丘，以降龙故，得酒醉，衣钵纵

横佛与阿难昇至井边佛自汲水

阿难洗之等

三佛自修房

十诵律云佛在阿罗毗国见寺门

楣门户上之横梁损乃自修之

横。佛与阿难昇至井边。佛自汲水，阿难洗之等。　三、佛自修房　《十诵律》云：「佛在阿罗毗国。见寺门楣（门户上之横梁）损，乃自修之。

四、佛自洗病比丘及自看病　（世尊即扶病比丘起，拭身不净。拭已洗之。洗已复为浣衣晒干。有故坏）《四分律》云：世尊为病人洗除大小便。已扫治卧处，极令清净，敷衣卧之。（卧草弃之。扫除住处，以泥浆涂洒，极令清净。更敷新草，并敷一衣。还安卧病比丘已，复以，衣覆上。）《西域记》云：只桓东北有塔，即如来洗病比丘处。又云：『如来在日，有病比丘，含苦

四佛自洗病比丘及自看病

四分律云世尊为病人洗除大小便已扫

西域记云祇桓东北有塔即如来洗病

比丘处又云如来在日有病比丘含苦

此事知者甚多今以忘记出何經律不及

六 佛自為老比丘穿針

視佛愍而告曰善男子我今看汝

性疎懶不耐看病故今嬰疾無人瞻

犹寓佛問汝何所苦汝何獨居答曰我

独处。佛问:「汝何所苦?汝何独居?」答曰:「我性疏懒不耐看病,故今婴疾无人瞻视。」佛愍而告曰:「善男子!我今看汝。」」

六、佛自为老比丘穿针　此事知者甚多。今以忘记出何经律,不及

检查原文，僅就所記臆大畧之義錄之。佛在世時，有老比丘補衣，因目昏花，未能以綫穿針孔中，乃歎息曰：誰當為我穿針。傳聞之，即立起曰：我為他穿之。等

七、佛自乞僧舉過

检查原文。仅就所记臆大略之义录之。佛在世时，有老比丘补衣。因目昏花，未能以线穿针孔中。乃叹息曰："谁当为我穿针。"佛闻之，即立起曰"我为汝穿之"等。七、佛自乞僧举过

是为佛及弟子等结夏安居既竟具仪

自恣时也增一阿含经云佛坐草庵是

离本座敷草於地而庵也所

以尔无恣僧举过捨憍慢故告诸比丘言我无

过咎於众人乎又又犯身口意乎如是至

三一灵芝律师云如来亦自恣者示同凡

是为佛及弟子等结夏安居既竟，具仪自恣时也。《增一阿含经》云：『佛坐草座（即是离本座，敷草於地而坐也。所以尔者，恣僧举过，舍骄慢故）告诸比丘言：「我无过咎於众人乎？又不犯身口意乎？如是至三。」』灵芝律师云：『如来亦自恣者，示同凡。』

法故，垂范后世故，令众省己故，使折我慢故。」如是七事，冀诸仁者勉力随学。远离骄慢，增长悲心，广植福业，速证菩提。是为余所惕愿者耳！

法故，垂范后世故，令众省己故，使折我慢故。

如是七事，冀诸仁者勉力随学，远离骄慢，增长悲心，广植福业，速证菩提。是为余所惕愿者耳。

金剛般若波羅蜜經

如是我聞一時佛在舍衛國〻祇樹給孤獨園與大比丘眾

千二百五十人俱尒時世尊食時著衣持鉢入舍衛大城乞食

於其城中次第乞已還至本處飯食訖收衣鉢洗足已敷座

而坐時長老須菩提在大眾中即從座起偏袒右肩右膝著

地合掌恭敬而白佛言希有世尊如來善護念諸菩薩善付

囑諸菩提世尊善男子善女人發阿耨多羅三藐三菩提

心應云何住云何降伏其心佛言善哉善哉須菩提如汝所說

金刚般若波罗蜜经　如是我闻：一时，佛在舍卫国祇树给孤独园，与大比丘众千二百五十人俱。尔时，世尊食时著衣持钵，入舍卫大城乞食。于其城中次第乞已，还至本处。饭食讫，收衣钵，洗足已，敷座而坐。时，长老须菩提在大众中，即从座起，偏袒右肩，右膝著地，合掌恭敬而白佛言：『希有，世尊！如来善护念诸菩萨，善付嘱诸菩提。世尊，善男子、善女人，发阿耨多罗三藐三菩提心，应云何住？云何降伏其心？』佛言：『善哉！善哉！须菩提，如汝所说，

如来善护念诸菩萨，善付嘱诸菩萨。汝今谛听，当为汝说。善男子、善女人发阿耨多罗三藐三菩提心，应如是住，如是降伏其心。」「唯然，世尊。愿乐欲闻。」佛告须菩提：『诸菩萨摩诃萨应如是降伏其心：所有一切众生之类，若卵生，若胎生，若湿生，若化生；若有色，若无色；若有想，若无想，若非有想非无想，我皆令人无余涅槃而灭度之。如是灭度无量无数无边众生，实无众生得灭度者。何以故？须菩提，若菩萨有我相、人相、众生相、寿者相，即非菩萨。」「复次，须

如來善護念諸菩薩善付囑諸菩薩汝今諦聽當為汝說善

男子善女人發阿耨多羅三藐三菩提心應如是住如是降

伏其心唯然世尊願樂欲聞　佛告須菩提諸菩薩摩訶

薩應如是降伏其心所有一切眾生之類若卵生若胎生若濕生

若化生若有色若無色若有想若無想若非有想非無

想我皆令人無餘涅槃而滅度之如是滅度無量無數

無邊眾生實無眾生得滅度者何以故須菩提若菩

薩有我相人相眾生相壽者相即非菩薩　復次須

不也世尊不可以身相得見如來何以故如來所說身相即

薩但應如所教住須菩提於意云何可以與相見如來不

菩薩無住相布施福德亦復如是不可思量須菩提菩

提南西北方四維上下虛空可思量不不也世尊須菩提

須菩提於意云何東方虛空可思量不不也世尊須菩

住於相何以故若菩薩不住相布施其福德不可思量

不住聲香味觸法布施須菩提菩薩應如是布施不

菩提菩薩於法應無所住行於布施所謂不住色布施

菩提，菩萨于法应无所住，行于布施。所谓不住色布施，不住声、香、味、触、法布施。须菩提，菩萨应如是布施，不住于相。何以故？若菩萨不住相布施，其福德不可思量。须菩提，于意云何？东方虚空可思量不？』『不也，世尊。』『须菩提，南、西、北方、四维、上下虚空可思量不？』『不也，世尊。』『须菩提，菩萨无住相布施福德，亦复如是不可思量。须菩提，菩萨但应如所教住。』『须菩提，于意云何？可以与相见如来不？』『不也，世尊。不可以身相得见如来。何以故？如来所说身相即

非身相。」佛告须菩提：「凡所有相皆是虚妄。若见诸相非相，则见如来。」　须菩提白佛言：「世尊，颇有众生得闻如是言说章句，生实信不？」佛告须菩提：「莫作是说。如来灭后，后五百岁，有持戒修福者，于此章句能生信心，以此为实。当知是人不于一佛、二佛、三四五佛而种诸善根，已于无量千万佛所种诸善根。闻是章句乃至一念生净信者。须菩提，如来悉知悉见，是诸众生得如是无量福德。何以故？是诸众生无复我相、人相、众生相、寿者相，无法相亦无非法相。何以故？是

非身相佛告須菩提凡所有相皆是虛妄若見諸相非相

則見如來

須菩提白佛言世尊頗有眾生得聞如是言

說章句生實信不佛告須菩提莫作是說如來滅後後五

百歲有持戒修福者於此章句能生信心以此為實當知是

人不於一佛二佛三四五佛而種善根已於無量千萬佛所

種諸善根聞是章句乃至一念生淨信者須菩提如來悉

知悉見是諸眾生得如是無量福德何以故是諸眾生無

復我相人相眾生相壽者相無法相亦無非法相何以故是

諸衆生若心取相則為著我人衆生壽者若取法相即著
我人衆生壽者何以故若取非法相即著我人衆生壽者是
故不應取法不應取非法以是義故如來常說汝等比丘知
我說法如筏喻者法尚應捨何況非法須菩提於意云何如
來得阿耨多羅三藐三菩提耶如來有所說法耶須菩提
言如我解佛所說義無有定法名阿耨多羅三藐三菩提亦
無有定法如來可說何以故如來所說法皆不可取不可說
非法非非法所以者何一切賢聖皆以無為法而有差別

诸众生，若心取相，则为着我、人、众生、寿者；若取法相，即着我、人、众生、寿者。何以故？若取非法相，即着我、人、众生、寿者，是故不应取法，不应取非法。以是义故，如来常说，汝等比丘，知我说法如筏喻者。法尚应舍，何况非法。』『须菩提，于意云何？如来得阿耨多罗三藐三菩提耶？如来有所说法耶？』须菩提言：『如我解佛所说义，无有定法名阿耨多罗三藐三菩提，亦无有定法如来可说。何以故？如来所说法皆不可取，不可说，非法、非非法。所以者何？一切贤圣皆以无为法而有差别。』

須菩提於意云何若人滿三千大千世界七寶以用布施是
人所得福德寧為多不須菩提言甚多世尊何以故是
福德即非福德性是故如來說福德多若復有人於此經
中受持乃至四句偈等為他人說其福勝彼何以故須菩
提一切諸佛及諸佛阿耨多羅三藐三菩提法皆從此經出
須菩提所謂佛法者即非佛法須菩提於意云何須陀洹能
作是念我得須陀洹果不須菩提言不也世尊何以故須陀
洹名為入流而無所入不入色聲香味觸法是名須陀洹須

『须菩提，于意云何？若人满三千大千世界七宝，以用布施，是人所得福德宁为多不？』须菩提言：『甚多，世尊。何以故？是福德即非福德性，是故如来说福德多。』『若复有人於此经中，受持乃至四句偈等，为他人说，其福胜彼。何以故？须菩提，一切诸佛及诸佛阿耨多罗三藐三菩提法，皆从此经出。须菩提，所谓佛法者即非佛法。』『须菩提，於意云何？须陀洹能作是念，我得须陀洹果不？』须菩提言：『不也，世尊。何以故？须陀洹名为入流，而无所入，不入色、声、香、味、触、法，是名须陀洹。』『须

菩提，於意云何斯陀含能作是念我得斯陀含果不須菩提言不也世尊何以故斯陀含名一往来而實無往来是名斯陀含須菩提於意云何阿那含能作是念我得阿那含果不須菩提言不也世尊何以故阿那含名為不来而實無来是故名阿那含須菩提於意云何阿羅漢能作是念我得阿羅漢道不須菩提言不也世尊何以故實無有法名阿羅漢世尊若阿羅漢作是念我得阿羅漢道即為著我人衆生壽者世尊佛說我得無諍三昧人中寂為第

菩提，於意云何？斯陀含能作是念，我得斯陀含果不？』须菩提言：『不也，世尊。何以故？斯陀含名一往来，而实无往来，是故名斯陀含。』『须菩提，于意云何？阿那含能作是念，我得阿那含果不？』须菩提言：『不也，世尊。何以故？阿那含名为不来，而实无来，是故名阿那含。』『须菩提，于意云何？阿罗汉能作是念，我得阿罗汉道不？』须菩提言：『不也，世尊。何以故？实无有法名阿罗汉。世尊，若阿罗汉作是念，我得阿罗汉道，即为着我、人、众生、寿者。世尊，佛说我得无诤三昧，人中最为第

一、是第一離欲阿羅漢我不作是念我是離欲阿羅漢世尊我若作是念我得阿羅漢道世尊則不說須菩提是樂阿蘭那行者以須菩提實無所行而名須菩提是阿蘭那行佛告須菩提於意云何如來昔在然燈佛所於法有所得不世尊如來在然燈佛所於法實無所得須菩提於意云何菩薩莊嚴佛土不不也世尊何以故莊嚴佛土者則非莊嚴是名莊嚴是故須菩提諸菩薩摩訶薩應如是生清淨心不應住色生心不應住聲香味觸

一，是第一离欲阿罗汉。我不作是念，我是离欲阿罗汉。世尊，我若作是念，我得阿罗汉道，世尊则不说须菩提是乐阿兰那行者。以须菩提实无所行，而名须菩提，是乐阿兰那行。』佛告须菩提：『於意云何？如来昔在然灯佛所，於法有所得不？』『不也，世尊，如来在然灯佛所，於法实无所得。』『须菩提，於意云何？菩萨庄严佛土不？』『不也，世尊，何以故？庄严佛土者则非庄严，是名庄严。』『是故，须菩提，诸菩萨摩诃萨应如是生清净心，不应住色生心，不应住声、香、味、触，

法生心應無所住而生其心須菩提譬如有人身如須彌
山王於意云何是身為大不須菩提言甚大世尊何以故佛
說非身是名大身　　須菩提如恒河中所有沙數如是沙
等恒河於意云何是諸恒河沙寧為多不須菩提言甚多
世尊但諸恒河尚多無數何況其沙須菩提我今實言
告汝若有善男子善女人以七寶滿爾所恒河沙數三千
大千世界以用布施得福多不須菩提言甚多世尊佛告
須菩提若善男子善女人於此經中乃至受持四句偈等為

法生心，应无所住而生其心。须菩提，譬如有人身如须弥山王，于意云何？是身为大不？』须菩提言：『甚大，世尊。何以故？佛说非身，是名大身。』『须菩提，如恒河中所有沙数，如是沙等恒河，于意云何？是诸恒河沙宁为多不？』须菩提言：『甚多，世尊。但诸恒河尚多无数，何况其沙！』『须菩提，我今实言告汝：若有善男子、善女人，以七宝满尔所恒河沙数三千大千世界，以用布施，得福多不？』须菩提言：『甚多，世尊。』佛告须菩提：『若善男子、善女人，于此经中乃至受持四句偈等，为

他人說，而此福德勝前福德。復次，須菩提，隨說是經乃至四句偈等，當知此處一切世間天人阿脩羅皆應供養如佛塔廟。何況有人盡能受持讀誦，須菩提，當知是人成就最上第一希有之法。若是經典所在之處，則為有佛若尊重弟子。

爾時，須菩提白佛言：「世尊，當何名此經，我等云何奉持？」佛告須菩提：「是經名為《金剛般若波羅蜜》，以是名字汝當奉持。所以者何？須菩提，佛說般若波羅蜜則非般若波羅蜜。須菩提，於意云何？如來有所說法不？」須菩提白佛言：「世尊，如

他人说，而此福德胜前福德。」「复次，须菩提，随说是经乃至四句偈等，当知此处一切世间天、人、阿修罗，皆应供养如佛塔庙，何况有人尽能受持、读诵。须菩提，当知是人成就最上第一希有之法。若是经典所在之处，则为有佛，若尊重弟子。」尔时，须菩提白佛言：「世尊，当何名此经？我等云何奉持？」佛告须菩提：「是经名为《金刚般若波罗蜜》，以是名字，汝当奉持。所以者何？须菩提，佛说般若波罗蜜，则非般若波罗蜜。须菩提，于意云何？如来有所说法不？」须菩提白佛言：「世尊，如

来無所說。須菩提！於意云何？三千大千世界所有微塵
是為多不？須菩提言甚多世尊。須菩提！諸微塵如來說非
微塵是名微塵。如來說世界非世界是名世界。須菩提！於
意云何？可以三十二相見如來不？不也世尊何以故如來說
三十二相即是非相是名三十二相。須菩提！若有善男子
善女人以恒河沙等身命布施若復有人於此經中乃
至受持四句偈等為他人說其福甚多。尒時須菩提
聞說是經深解義趣涕淚悲泣而白佛言希有世尊佛

来无所说。」「须菩提，於意云何？三千大千世界所有微尘，是为多不？」须菩提言：「甚多，世尊。诸微尘，如来说非微尘，是名微尘。

如来说世界非世界，是名世界。须菩提，於意云何？可以三十二相见如来不？」「不也，世尊。何以故？如来说三十二相即是非相，是名三十二相。」

「须菩提，若有善男子、善女人，以恒河沙等身命布施，若复有人，於此经中乃至受持四句偈等，为他人说，其福甚多。」尔时，须菩提闻说是经，

深解义趣，涕泪悲泣，而白佛言：「希有，世尊。佛

说如是甚深经典我从昔来所得慧眼未曾得闻如是

之经世尊若复有人得闻是经信心清淨则生實相當知.

是人成就第一希有功德世尊是實相者則是非相是故

如来説名實相世尊我今得闻如是經典信解受持不足

為難若當来世後五百歳其有衆生得闻是經信解受

持是人則為第一希有何以故此人無我相人相衆生相

壽者相何以者何我相即是非相人相衆生相壽者相即

是非相何以故離一切諸相則名諸佛　佛告須菩提如是如

说如是甚深经典，我从昔来所得慧眼，未曾得闻如是之经。世尊，若复有人得闻是经，信心清净，则生实相，当知是人成就第一希有功德。世尊，是实相者，则是非相，是故如来说名实相。世尊，我今得闻如是经典，信解受持不足为难。若当来世后五百岁，其有众生得闻是经，信解受持，是人则为第一希有。何以故？此人无我相、人相、众生相、寿者相。所以者何？我相即是非相，人相、众生相、寿者相即是非相。何以故？离一切诸相则名诸佛。」佛告须菩提：『如是，如相则名诸佛。」

是若復有人得聞是経不驚不怖不畏當知是人甚

為希有何以故須菩提如来說第一波羅蜜非第一波

羅蜜是名第一波羅蜜　須菩提忍辱波羅蜜如来

說非忍辱波羅蜜何以故須菩提如我昔為歌利王

割截身體我於尒時無我相無人相無衆生相無壽者

相何以故我於往昔節節支解時若有我相人相衆生

相壽者相應生瞋恨須菩提又念過去於五百世作忍

辱仙人於尒所世無我相無人相無衆生相無壽者相

是。若复有人得闻是经，不惊不怖不畏，当知是人甚为希有。何以故？须菩提，如来说第一波罗蜜，非第一波罗蜜，是名第一波罗蜜。」「须菩提，忍辱波罗蜜，如来说非忍辱波罗蜜。何以故？须菩提，如我昔为歌利王割截身体，我于尔时无我相、无人相、无众生相、无寿者相。何以故？我于往昔节节支解时，若有我相、人相、众生相、寿者相，应生瞋恨。须菩提，又念过去於五百世作忍辱仙人，於尔所世无我相、无人相、无众生相、无寿者相。

37

是故須菩提菩薩應離一切相發阿耨多羅三藐三菩提心不應住色生心不應住聲香味觸法生心應生無所住心若心有住則為非住是故佛說菩薩心不應住色布施須菩提菩薩為利益一切衆生應如是布施如來說一切諸相即是非相又說一切衆生則非衆生須菩提如來是真語者實語者如語者不誑語者不異語者須菩提如來所得法此法無實無虛須菩提若菩薩心住於法而行布施如人入闇則無所見若菩薩心不住

是故，须菩提，菩萨应离一切相，发阿耨多罗三藐三菩提心。不应住色生心，不应住声、香、味、触、法生心，应生无所住心。若心有住，则为非住。是故，佛说菩萨心不应住色布施。须菩提，菩萨为利益一切众生，应如是布施。如来说一切诸相即是非相，又说一切众生则非众生。须菩提，如来是真语者、实语者、如语者、不诳语者、不异语者。须菩提，如来所得法，此法无实无虚。须菩提，若菩萨心住于法而行布施，如人入暗则无所见。若菩萨心不住

法而行布施如人有目日光明照見種種色須菩提當
来之世若有善男子善女人能於此経受持讀誦則為
如来以佛智慧悉知是人悉見是人皆得成就無量無
邊功德　須菩提若有善男子善女人初日分以恒河沙
等身布施中日分復以恒河沙等身布施後日分亦以恒河
沙等身布施如是無量百千萬億劫以身布施若復有
人聞此経典信心不逆其福勝彼何況書寫受持讀誦
為人解說須菩提以要言之是経有不可思議不可稱

法而行布施，如人有目，日光明照，见种种色。」「须菩提，当来之世，若有善男子、善女人，能於此经受持读诵，则为如来以佛智慧悉知是人，悉见是人，皆得成就无量无边功德。」

「须菩提，若有善男子、善女人，初日分以恒河沙等身布施，中日分复以恒河沙等身布施，后日分亦以恒河沙等身布施，如是无量百千万亿劫以身布施。若复有人闻此经典，信心不逆，其福胜彼，何况书写、受持、读诵、为人解说！须菩提，以要言之，是经有不可思议、不可称

量無邊功德如来為發大乘者說為發寂上乘者說若有人能受持讀誦廣為人說如来悉知是人悉見是人皆成就不可量不可稱無有邊不可思議功德如是人等則為荷擔如来阿耨多羅三藐三菩提何以故須菩提若樂小法者著我見人見眾生見壽者見則於此經不能聽受讀誦為人解說須菩提在在處處若有此經一切世間天人阿修羅所應供養當知此處則為是塔皆應恭敬作礼圍繞以諸華香而散其處復次須菩提善男子善

量无边功德。如来为发大乘者说，为发最上乘者说。若有人能受持、读诵、广为人说，如来悉知是人，悉见是人，皆成就不可量、不可称、无有边、不可思议功德。如是人等，则为荷担如来阿耨多罗三藐三菩提。何以故？须菩提，若乐小法者，著我见、人见、众生见、寿者见，则于此经不能听受、读诵、为人解说。须菩提，在在处处，若有此经，一切世间天、人、阿修罗所应供养，当知此处则为是塔，皆应恭敬作礼围绕，以诸华香而散其处。』

『复次，须菩提。善男子、善

女人受持讀誦此經若為人輕賤是人先世罪業應墮惡
道以今世人輕賤故先世罪業則為消滅當得阿耨多羅
三藐三菩提須菩提我念過去無量阿僧祇劫於然燈
佛前得值八百四千萬億那由他諸佛悉皆供養承事無
空過者若復有人於後末世能受持讀誦此經所得功德
於我所供養諸佛功德百分不及一千萬億分乃至算數
譬喻所不能及須菩提若善男子善女人於後末世有受
持讀誦此經所得功德我若具說者或有人聞心則狂亂

女人受持读诵此经，若为人轻贱，是人先世罪业应堕恶道，以今世人轻贱故，先世罪业则为消灭，当得阿耨多罗三藐三菩提。』『须菩提，我念过去无量阿僧祇劫，于然灯佛前，得值八百四千万亿那由他诸佛，悉皆供养承事无空过者。若复有人于后末世，能受持读诵此经所得功德，于我所供养诸佛功德，百分不及一，千万亿分乃至算数、譬喻所不能及。须菩提，若善男子、善女人于后末世，有受持读诵此经，所得功德，我若具说者，或有人闻心则狂乱，

者須菩提於意云何如來於然燈佛所有法得阿耨多羅

薩所以者何須菩提實無有法發阿耨多羅三藐三菩提

度者何以故若菩薩有我相人相眾生相壽者相則非菩

我應滅度一切眾生滅度一切眾生已而無有一眾生實滅

善男子善女人發阿耨多羅三藐三菩提者當生如是心

羅三藐三菩提心云何應住云何降伏其心佛告須菩提

思議尒時須菩提白佛言世尊善男子善女人發阿耨多

狐疑不信須菩提當知是經義不可思議果報亦不可

狐疑不信。须菩提，当知是经义不可思议，果报亦不可思议。」尔时，须菩提白佛言：「世尊，善男子、善女人发阿耨多罗三藐三菩提心，云何应住？云何降伏其心？」佛告须菩提：「善男子、善女人发阿耨多罗三藐三菩提者，当生如是心。我应灭度一切众生，灭度一切众生已，而无有一众生实灭度者。何以故？若菩萨有我相、人相、众生相、寿者相，则非菩萨。所以者何？须菩提，实无有法发阿耨多罗三藐三菩提者。须菩提，于意云何？如来于然灯佛所，有法得阿耨多罗

三藐三菩提不不也世尊無如我解佛所說義佛於然

燈佛所無有法得阿耨多羅三藐三菩提佛言如是如

是須菩提實無有法得阿耨多羅三藐三菩提

須菩提若有法如來得阿耨多羅

佛則不與我授記汝於來世當得作佛號釋迦牟尼

以實無有法得阿耨多羅三藐三菩提是故然燈佛

與我授記作是言汝於來世當得作佛號釋迦牟尼何

以故如來者即諸法如義若有人言如來得阿耨多羅三

三藐三菩提不?』『不也，世尊。无如我解佛所说义，佛于然灯佛所，无有法得阿耨多罗三藐三菩提。』佛言：『如是如是。须菩提，实无有法如来得阿耨多罗三藐三菩提。须菩提，若有法如来得阿耨多罗三藐三菩提，然灯佛则不与我授记，汝于来世当得作佛，号释迦牟尼。以实无有法得阿耨多罗三藐三菩提，是故然灯佛与我授记，作是言，汝于来世当得作佛，号释迦牟尼。何以故？如来者，即诸法如义。若有人言如来得阿耨多罗三

藐三菩提，须菩提，实无有法佛得阿耨多罗三藐三菩提。』『须菩提，如来所得阿耨多罗三藐三菩提，於是中无实无虚。是故如来说一切法皆是佛法。须菩提，所言一切法者，即非一切法，是故名一切法。须菩提，譬如人身长大。』须菩提言：『世尊，如来说人身长大则为非大身，是名大身。』『须菩提，菩萨亦如是。若作是言，我当灭度无量众生，则不名菩萨。何以故？须菩提，无有法名为菩萨。是故佛说一切法无我、无人、无众生、无寿者。须菩提，若菩萨作是言，我当庄严佛

藐三菩提須菩提實無有法佛得阿耨多羅三藐三菩
提須菩提如来所得阿耨多羅三藐三菩提於是中無
實無虛是故如来說一切法皆是佛法須菩提所言一切法
者即非一切法是故名一切法須菩提譬如人身長大須菩
提言世尊如来說人身長大則為非大身是名大身須菩提
菩薩亦如是若作是言我當滅度無量眾生則不名菩薩
何以故須菩提無有法名為菩薩是故佛說一切法無我無
人無眾生無壽者須菩提若菩薩作是言我當莊嚴佛

土是不名菩薩何以故如来説莊嚴佛土者即非莊嚴是

名莊嚴須菩提若菩薩通達無我法者如来説名真是

菩薩故須菩提於意云何如来有肉眼不如是世尊如来

有肉眼須菩提於意云何如来有天眼不如是世尊如来

有天眼須菩提於意云何如来有慧眼不如是世尊如来

有慧眼須菩提於意云何如来有法眼不如是世尊如来有

法眼須菩提於意云何如来有佛眼不如是世尊如来有佛

眼須菩提於意云何恒河中所有沙佛説是沙不如是世

土，是不名菩萨。何以故？如来说庄严佛土者，即非庄严，是名庄严。须菩提，若菩萨通达无我法者，如来说名真是菩萨。」「故须菩提，于意云何？如来有肉眼不？」「如是，世尊，如来有肉眼。」「须菩提，于意云何？如来有天眼不？」「如是，世尊，如来有天眼。」「须菩提，于意云何？如来有慧眼不？」「如是，世尊，如来有慧眼。」「须菩提，于意云何？如来有法眼不？」「如是，世尊，如来有法眼。」「须菩提，于意云何？如来有佛眼不？」「如是，世尊，如来有佛眼。」「须菩提，于意云何？恒河中所有沙，佛说是沙不？」「如是，世

尊如来說是沙須菩提於意云何如一恒河中所有沙有如

是等恒河是諸恒河所有沙數佛世界如是寧為多不

甚多世尊佛告須菩提尒所國土中所有衆生若千種心

如来悉知何以故如来諸心皆為非心是名為心所以者

何須菩提過去心不可得現在心不可得未来心不可得

須菩提於意云何若有人滿三千大千世界七寶以用布

施是人以是因緣得福多不如是世尊此人以是因緣得

福甚多須菩提若福德有寶如来不說得福德多以

德無故如來説得福德多須菩提於意云何佛可以具
足色身見不不也世尊如來不應以色身見何以故如來
説具足色身即非具足色身是名具足色身須菩提於
意云何如來可以具足諸相見不不也世尊如來不應以具足
諸相見何以故如來説諸相具足即非具足是名諸相具足
須菩提汝勿謂如來作是念我當有所説法莫作是念
何以故若人言如來有所説法即為謗佛不能解我所説
故須菩提説法者無法可説是名説法須菩提白佛言

德无故，如来说得福德多。」「须菩提，于意云何？佛可以具足色身见不？」「不也，世尊，如来不应以色身见。何以故？如来说具足色身，即非具足色身，是名具足色身。」「须菩提，于意云何？如来可以具足诸相见不？」「不也，世尊。如来不应以具足诸相见。何以故？如来说诸相具足，即非具足，是名诸相具足。」「须菩提，汝勿谓如来作是念，我当有所说法，莫作是念。何以故？若人言如来有所说法，即为谤佛，不能解我所说故。须菩提，说法者无法可说，是名说法。」须菩提白佛言：

世尊，佛得阿耨多罗三藐三菩提，为无所得耶？』『如是如是。须菩提，我於阿耨多罗三藐三菩提，乃至无有少法可得，是名阿耨多罗三藐三菩提。』『复次，须菩提，是法平等，无有高下，是名阿耨多罗三藐三菩提。以无我、无人、无众生、无寿者，修一切善法，则得阿耨多罗三藐三菩提。』」癸丑六月既望，曼殊沐手敬书於海幢寺。

世尊佛得阿耨多羅三藐三菩提爲無所得耶如是如

是湏菩提我於阿耨多羅三藐三菩提乃至無有少法

可得是名阿耨多羅三藐三菩提復次湏菩提是法平

等無有高下是名阿耨多羅三藐三菩提以無我無人

無衆生無壽者修一切善法則得阿耨多羅三藐三菩提

癸丑六月既望　曼殊沐手敬書於海幢寺

48

金剛般若波羅蜜經

姚秦天竺三藏鳩摩羅什譯

如是我聞一時佛在舍衛國祇

樹給孤獨園與大比丘眾千二

百五十人俱爾時世尊食時著

金刚般若波罗蜜经　姚秦天竺三藏鸠摩罗什译　如是我闻：一时，佛在舍卫国祇树给孤独园，与大比丘众千二百五十人俱。尔时，世尊食时著

衣持鉢入舍衛大城乞食於其

城中次第乞已還至本處飯食

訖收衣鉢洗足已敷座而坐時

長老須菩提在大眾中即從座

趨偏袒右肩右膝著地合掌恭

衣持钵，入舍卫大城乞食。於其城中次第乞已，还至本处。饭食讫，收衣钵，洗足已，敷座而坐。时，长老须菩提在大众中，即从座起，偏袒右肩，右膝著地，合掌恭

敬而白佛言　希有世如来善

護念諸菩薩善付囑諸菩薩世

尊善男子善女人猱阿耨多羅

三藐三菩提心云何應住云何

降伏其心佛言善哉善哉須菩

敬而白佛言："希有，世尊！如来善护念诸菩萨，善付嘱诸菩萨。世尊，善男子、善女人，发阿耨多罗三藐三菩提心，云何应住？云何降伏其心？"佛言："善哉！善哉！须菩

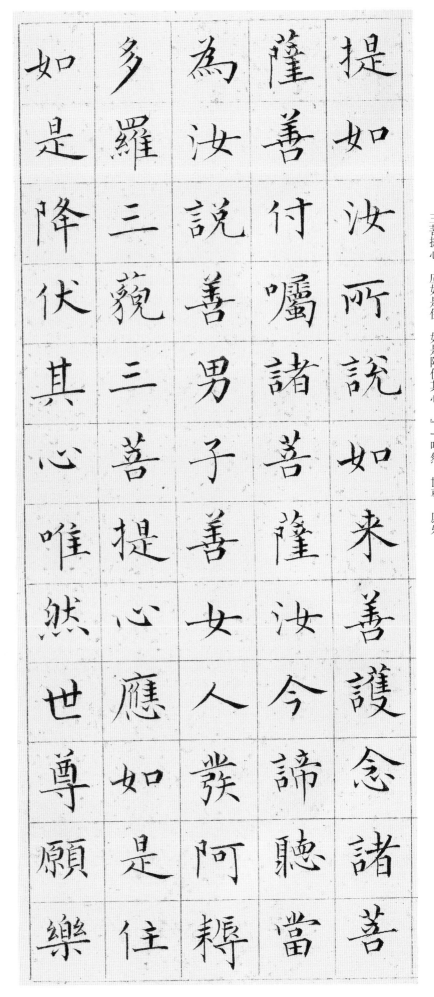

欲聞佛告須菩提諸菩薩摩訶

薩應如是降伏其心所有一切

眾生之類若卵生若胎生若濕

生若化生若有色若無色若有

想若非有想非無想我

欲闻。』佛告须菩提：『诸菩萨摩诃萨应如是降伏其心：所有一切众生之类，若卵生，若胎生，若湿生，若化生；若有色，若无色；若有想，若无想，若非有想非无想，我

皆　是　無　提　壽
令　滅　衆　若　者
入　度　生　菩　相
無　無　得　薩　即
餘　量　滅　有　非
涅　無　度　我　菩
槃　數　者　相　薩
而　無　何　人　復
滅　邊　以　相　次
度　衆　故　衆　須
之　生　須　生　菩
如　實　菩　相　提

菩薩於法應無所住行於布施
所謂不住色布施不住聲香味
觸法布施須菩提菩薩應如是
布施不住於相何以故若菩薩
不住相布施其福德不可思量

菩萨於法应无所住，行於布施。所谓不住色布施，不住声、香、味、触、法布施。须菩提，菩萨应如是布施，不住於相。何以故？若菩萨不住相布施，其福德不可思量。

須菩提，於意云何？東方虛空可
思量不？』『不也，世尊。須菩提，
北方、四維、上下虛空可思量
不也，世尊。』『須菩提，菩薩
布施福德亦復如是不可思量

须菩提。於意云何？东方虚空可思量不？』『不也，世尊。』『须菩提，南、西、北方、四维、上下虚空可思量不？』『不也，世尊。』『须菩提，菩萨无住相布施福德，亦复如是不可思量。

須菩提，菩薩但應如所教住。』『須菩提，於意云何？可以身相見如來不？』『不也，世尊。不可以身相得見如來。何以故？如來所說身相即非身相。』佛告須菩提：『凡所有

須菩提薩但應如所教住須

菩提於意何可以身相見如

來不不也世尊不可以身相得

見如來何以故如來所說身相

即非身相佛告須菩提凡所有

相皆是虚妄。若见诸相非相，则见如来。』须菩提白佛言：『世尊，颇有众生得闻如是言说章句，生实信不？』

佛告须菩提：『莫作是说。如来灭后，后五百岁，有持戒修

相皆是虛妄若見諸相非相則

見如來須菩提白佛言世尊頗

有眾生得聞如是言說章句生

實信不佛告須菩提莫作是說

如來滅後後五百歲有持戒修

福者於此章句能生信心以此

為實當知是人不於一佛二佛

三四五佛而種善根已於一

千萬佛所種諸善根聞是章句

乃至一念生淨信者須菩提如

福者，於此章句能生信心，以此为实。当知是人不於一佛、二佛、三四五佛而种善根，已於无量千万佛所种诸善根。闻是章句乃至一念生净信者。须菩提，如

眾法復無来
生相我量悉
若亦相福知
心無人德悉
取非相何見
相法眾以是
則相生故諸
為何相是眾
著以壽諸生
我故者眾得
人是相生如
眾諸無無是

来悉知悉见，是诸众生得如是无量福德。何以故？是诸众生无复我相、人相、众生相、寿者相，无法相亦无非法相。何以故？是诸众生，若心取相，则为著我、人、众

生者若取法相即著我人眾

生壽者何以故若取非法相即

著我人眾生壽者是故不

法不應取非法以是義故如

常說汝等比丘知我說法如筏

生、寿者；若取法相，即著我、人、众生、寿者。何以故？若取非法相，即著我、人、众生、寿者，是故不应取法，不应取非法。以是义故，如来常说汝等比丘知我说法如筏

61

喻者。法尚应舍，何况非法。』『须菩提，於意云何？如来得阿耨多罗三藐三菩提耶？如来有所说法耶？』须菩提言：『如我解佛所说义，无有定法名阿耨多罗三藐三

喻者法尚應捨何況非法須菩

提於意云何如来得阿耨多羅

三藐三菩提耶如来有所說法

耶須菩提言如我解佛所說義

無有定法名阿耨多羅三藐三

62

菩提亦無有定法如來可說何

以故如來所說法皆不可取不

可說非法非非法所以者何一

切賢聖皆以無爲法而有差別

須菩提於意云何若人滿三千

菩提，亦无有定法如来可说。何以故？如来所说法皆不可取，不可说，非法、非非法。所以者何？一切贤圣皆以无为法而有差别。』『须菩提，於意云何？若人满三千

大千世界七寶以用布施是人
所得福德甯為多不須菩提言
甚多世尊何以故是福德即非
福德性是故如来説福德多若
復有人於此經中受持乃至四

句偈等為他人説其福勝彼何
以故須菩提一切諸佛及諸佛
阿耨多羅三藐三菩提法皆從
此經出須菩提所謂佛法者即
非佛法須菩提於意云何須陀

句偈等，为他人说，其福胜彼。何以故？须菩提，一切诸佛及诸佛阿耨多罗三藐三菩提法皆从此经出。须菩提，所谓佛法者即非佛法。」「须菩提，於意云何？须陀

洹能作是念，我得须陀洹果不？』须菩提言：『不也，世尊。何以故？须陀洹名为入流，而无所入，不入色、声、香、味、触、法，是名须陀洹。』『须菩提，於意云何？斯陀含能作是

洹能作是念我得須陀洹果不須菩提言不也世尊何以故須陀洹名為入流而無所入不入色聲香味觸法是名須陀洹須菩提於意云何斯陀含能作是

念我得斯陀含果不？」须菩提言：「不也，世尊。何以故？斯陀含名一往来，而实无往来，是名斯陀含。」

「须菩提，於意云何？阿那含能作是念，我得阿那含果不？」须菩提

念我得斯陀含果
不也世尊何以故斯陀含名
往来而實無往来是名斯陀含
須菩提於意云何阿那含能作
是念我得阿那含果不須菩提

言不也世尊何以阿那含名
為不来而實無不来是名阿那
含須菩提於意云何阿羅漢能
作是念我得阿羅漢道不須菩
提言不也世尊何以故實無有

言：『不也，世尊。何以故？阿那含名为不来，而实无不来，是名阿那含。』『须菩提，於意云何？阿罗汉能作是念，我得阿罗汉道不？』须菩提言：『不也，世尊。何以故？实无有

法名阿羅漢世尊若阿羅漢作
是念我得阿羅漢道即為著我
人衆生壽者世尊佛說我得無
諍三昧人中最為第一是第一
離欲阿羅漢我不作是念我是

法名阿罗汉。世尊，若阿罗汉作是念，我得阿罗汉道，即为著我、人、众生、寿者。世尊，佛说我得无诤三昧，人中最为第一，是第一离欲阿罗汉。我不作是念，我是

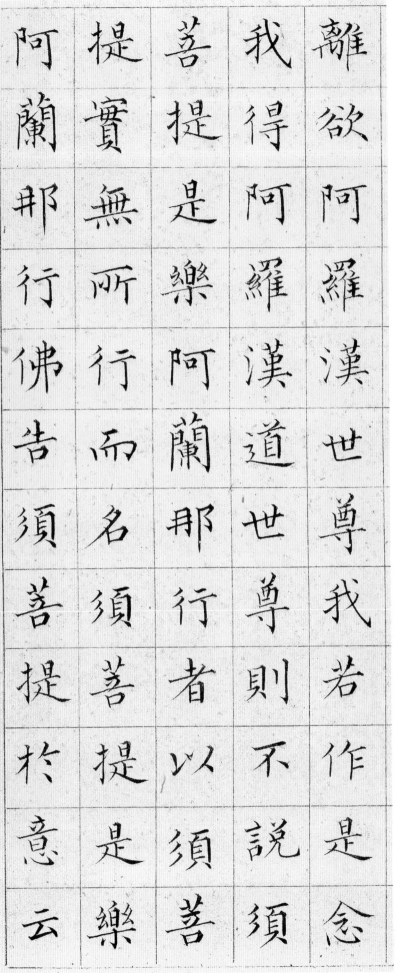

離欲阿羅漢世尊我若作是念

我得阿羅漢道世尊則不説須

菩提是樂阿蘭那行而名須菩提於意云

提實無所行而名須菩提於意云

阿蘭那行佛告須菩提於意云

離欲阿羅漢。世尊，我若作是念，我得阿罗汉道，世尊则不说须菩提是乐阿兰那行者。以须菩提实无所行，而名须菩提；是乐阿兰那行。』佛告须菩提：『於意云

何如来昔在然燈佛所於法有
所得不也世尊如来在然燈
佛所於法實無所得須菩提於
意云何菩薩莊嚴佛土不也
世尊何以故莊嚴佛土者即非

何？如来昔在然灯佛所，於法有所得不？』『不也，世尊。如来在然灯佛所，於法实无所得。』『须菩提，於意云何？菩萨庄严佛土不？』『不也，世尊，何以故？庄严佛土者即非

莊嚴是名莊嚴故須菩提諸
菩薩摩訶薩應如是生清淨心
不應住色生心不應住聲香味
觸法生心應無所住而生其心
須菩提譬如有人身如須彌山

庄严，是名庄严。』『是故，须菩提，诸菩萨摩诃萨应如是生清净心，不应住色生心，不应住声、香、味、触、

法生心，应无所住而生其心。须菩提，譬如有人身如须弥山

王於意云何是身為大不須菩
提言甚大世尊何以故佛說非
身是名大身須菩提如恒河
所有沙數如是沙等恒河於意
云何是諸恒河沙寧為多不須

王，於意云何？是身为大不？」须菩提言：『甚大，世尊。何以故？佛说非身是名大身。』『须菩提，如恒河中所有沙数，如是沙等恒河，於意云何？是诸恒河沙宁为多不？」须

菩提言甚多世尊但諸恒河尚
多無數何況其沙須菩提我今
實言告汝若有善男子善女人
以七寶滿汝所恒河沙數三千
大千世界以用布施得福多不

須菩提言甚多世尊佛告須菩
提若善男子善女人於此經中
乃至受持四句偈等為他人說
而此福德勝前福德復次須菩
提隨說是經乃至四句偈等當

须菩提言：『甚多，世尊。』佛告须菩提：『若善男子、善女人，於此经中乃至受持四句偈等，为他人说，而此福德胜前福德。』『复次，须菩提，随说是经乃至四句偈等，当

知此處一切世間天人阿修羅

皆應供養如佛塔廟何況有人

盡能受持讀誦須菩提當知是

人成就最上第一希有之法若

是經典所在之處即為有佛若

知此处一切世间天、人、阿修罗，皆应供养如佛塔庙，何况有人尽能受持、读诵。须菩提，当知是人成就最上第一希有之法。若是经典所在之处，即为有佛，若

尊　世　持　般　持
重　尊　佛　若　所
弟　當　告　波　以
子　何　須　羅　者
爾　名　菩　蜜　何
時　此　提　以　須
須　經　是　是　菩
菩　我　經　名　提
提　等　名　佛　佛
白　云　為　字　說
佛　何　金　汝　般
言　奉　剛　當　若
　　　　　奉

尊重弟子。』尔时，须菩提白佛言：『世尊，当何名此经？我等云何奉持？』佛告须菩提：『是经名为《金刚般若波罗蜜》，以是名字，汝当奉持。所以者何？须菩提，佛说般若

波羅蜜即非般若波羅蜜須菩

提於意云何如来有所説法不

須菩提白佛言世尊如来無所

説須菩提於意云何三千大千

世界所有微塵是為多不須菩

波罗蜜，即非般若波罗蜜，须菩提，於意云何？如来有所说法不？」须菩

提白佛言：「世尊，如来无所说。」

「须菩提，於意云何？三千大千世界所有微尘，是为多不？」须菩

提言甚多世尊。須菩提諸微塵

如來說非微塵是名微塵。如來

說世界非世界是名世界。須菩

提於意云何可以三十二相見

如來不不也世尊不可以三十

提言：『甚多，世尊。』『須菩提，诸微尘，如来说非微尘，是名微尘。如来说世界非世界，是名世界。须菩提，於意云何？可以三十二相见如来不？』『不也，世尊。不可以三十

79

二相得見如來何以故如來說三十
三十二相即是非相是名三十
二相須菩提若有善男子善女
人以恒河沙等身命布施若復
有人於此經中乃至受持四句

二相得见如来，何以故？如来说三十二相即是非相，是名三十二相。』『须菩提，若有善男子、善女人，以恒河沙等身命布施，若复有人，於此经中乃至受持四句

偈　等　為　他　人　說　其　福　甚　多　爾　時
須　菩　提　聞　說　是　經　深　解　義　趣　涕
淚　悲　泣　而　白　佛　言　希　有　世　尊　佛
說　如　是　甚　深　經　典　我　從　昔　來　所
得　慧　眼　未　曾　得　聞　如　是　之　經　世

偈等，为他人说，其福甚多。』尔时，须菩提闻说是经，深解义趣，涕泪悲泣而白佛言：『希有，世尊。佛说如是甚深经典，我从昔来所得慧眼，未曾得闻如是之经。世

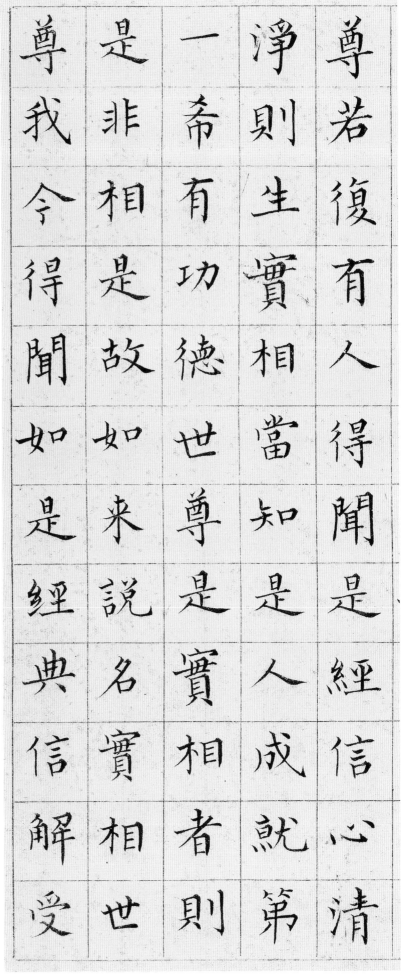

尊，若复有人得闻是经，信心清净，则生实相，当知是人成就第一希有功德。世尊，是实相者，则是非相，是故如来说名实相。世尊，我今得闻如是经典，信解受

持不足為難若當來世後五百

歲其有眾生得聞是經信解受

持是人則為第一希有何以故

此人無我相人相眾生相壽者

相所以者何我相即是非相人

持不足为难。若当来世后五百岁，其有众生得闻是经，信解受持，是人则为第一希有。何以故？此人无我相、人相、众生相、寿者相。所以者何？我相即是非相，人

相、众生相、寿者相即是非相。何以故？离一切诸相则名诸佛。」佛告须菩提：「如是，如是。若复有人得
闻是经，不惊不怖不畏，当知是人甚为希有。何以故？须菩提，

相　以　告　得　是

眾　故　須　聞　人

生　離　菩　是　甚

相　一　提　經　為

壽　切　如　不　希

者　諸　是　驚　有

相　相　如　不　何

即　則　是　怖　以

是　名　若　不　故

非　諸　復　畏　須

相　佛　有　當　菩

何　佛　人　知　提

如来說第一波羅蜜

波羅蜜是名第一波羅蜜

提忍辱波羅蜜如来說非忍辱

波羅蜜何以故須菩提如我昔

為歌利王割截身體我於爾時

蜜即非第一

一波羅蜜即非第

如来說非忍辱波罗蜜，」

『须菩提，忍辱波罗蜜，如来说非忍辱波罗蜜，

何以故？须菩提，如我昔为歌利王割截身体，我於尔时

如来说第一波罗蜜，即非第一波罗蜜，是名第一波罗蜜。

無我相無人相無眾生相無壽

者相何以故我於往昔節節支

解時若有我相人相眾生相壽

者相應生瞋恨須菩提又念過

去於五百世作忍辱仙人於爾

无我相、无人相、无众生相、无寿者相。何以故？我於往昔节节支解时，若有我相、人相、众生相、寿者相，应生瞋恨。须菩提，又念过去於五百世作忍辱仙人，於尔

所世無我相無人相無眾生相

無壽者相是故須菩薩應

離一切相發阿耨多羅三藐三

菩提心不應住色生心不應住

聲香味觸法生心應生無所住

所世无我相、无人相、无众生相、无寿者相。是故，须菩提，菩萨应离一切相，发阿耨多罗三藐三菩提心。不应住色生心，不应住声、香、味、触、法生心，应生无所住

心若心有住則為非住是故佛

說菩薩心不應住色布施須菩

提菩薩為利益一切眾生應如

是布施如來說一切諸相即是

非相又說一切眾生即非眾生

心。若心有住，则为非住。是故，佛说菩萨心不应住色布施。须菩提，菩萨为利益一切众生，应如是布施。如来说一切诸相即是非相，又说一切众生即非众生。」

須菩提如來是真語者語者

如語者不誑語者不異語者須

菩提如來所得法此法無實無

虛須菩提若菩薩心住於法而

行布施如人入闇則無所見若

菩薩心不住法而行布施如人
有目日光明照見種種色須菩
提當來之世若有善男子善女
人能於此經受持讀誦則為如
來以佛智慧悉知是人悉見是

人皆得成就無量無邊功德須

菩提若有善男子善女人初日

分以恒河沙等身布施中日分

復以恒河沙等身布施後日

亦以恒河沙等身布施如是無

人，皆得成就无量无边功德。』『须菩提，若有善男子、善女人，初日分以恒河沙等身布施，中日分复以恒河沙等身布施，后日分亦以恒河沙等身布施，如是无

量百千萬億劫以身布施若復
有人聞此經典信心不逆其福
勝彼何況書寫受持讀誦為人
解說須菩提以要言之是經有
不可思議不可稱量無邊功德

量百千万亿劫以身布施。若复有人闻此经典，信心不逆，其福胜彼，何况书写、受持、读诵、为人解说！须菩提，以要言之，是经有不可思议、不可称量无边功德。

如来為發大乘者說，為發最上
乘者說若有人能受持讀誦廣
為人說如来悉知是人悉見是
人皆得成就不可量不可稱無
有邊不可思議功德如是人等

如来为发大乘者说，为发最上乘者说。若有人能受持、读诵、广为人说，如来悉知是人，悉见是人，皆得成就不可量、不可称、无有边、不可思议功德。如是人等，

则为荷担如来阿耨多罗三藐三菩提。何以故？须菩提，若乐小法者，著我见、人见、众生见、寿者见，则于此经不能听受、读诵、为人解说。须菩提，在在处处，若有

則為荷擔如來阿耨多羅三藐
三菩提何以故須菩提若樂小
法者著我見人見眾生見壽者
見則於此經不能聽受讀誦為
人解說須菩提在在處處若有

此經一切世間天人阿修羅所

應供養當知此處則為是塔皆

應恭敬作禮圍繞以諸華香而

散其處復次須菩提善男子善

女人受持讀誦此經若為人輕

此经，一切世间天、人、阿修罗所应供养，当知此处则为是塔，皆应恭敬作礼围绕，以诸华香而散其处。」『复次，须菩提。善男子、善女人受持读诵此经，若为人轻

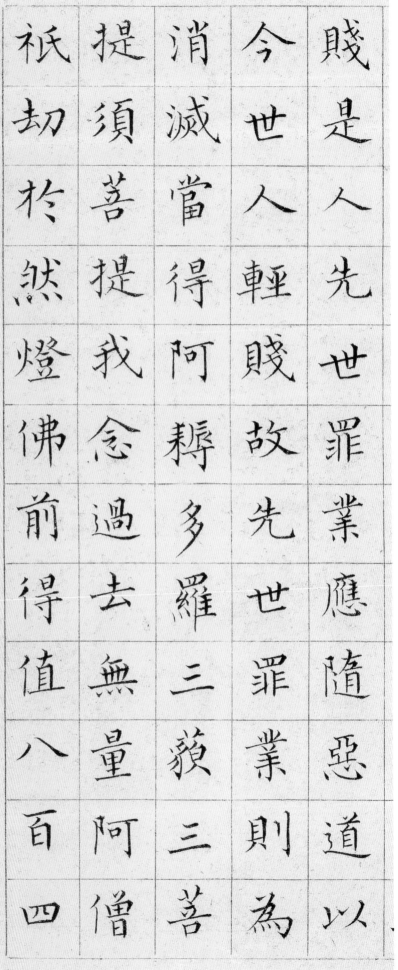

賤是人先世罪業應隨惡道以

今世人輕賤故先世罪業則為

消滅當得阿耨多羅三藐三菩

提須菩提我念過去無量阿僧

祇劫於然燈佛前得值八百四

賤，是人先世罪业应随恶道，以今世人轻贱故，先世罪业则为消灭，当得阿耨多罗三藐三菩提。」「须菩提，我念过去无量阿僧祇劫，於然灯佛前，得值八百四

千萬億那由他諸佛悉皆供養
承事無空過者若復有人於後
末世能受持讀誦此經所得功
德於我所供養諸佛功德百分
不及一千萬億分乃至算數譬

千万亿那由他诸佛，悉皆供养承事无空过者。若复有人於后末世，能受持读诵此经，所得功德，於我所供养诸佛功德，百分不及一，千万亿分乃至算数、譬

喻所不能及。须菩提，若善男子、善女人於后末世，有受持读诵此经，所得功德，我若具说者，或有人闻，心则狂乱，狐疑不信。须菩提，当知是经义不可思议，果

喻所不能及須菩提若善男子

善女人於後末世有受持讀誦

此經所得功德我若具說者或

有人聞心則狂亂狐疑不信須

菩提當知是經義不可思議果

報亦不可思議爾時須菩提白

佛言世尊善男子善女人發阿

耨多羅三藐三菩提心云何應

住云何降伏其心佛告須菩提

善男子善女人發阿耨多羅三

藐三菩提心者當生如是心我
應滅度一切衆生滅度一切
生已而無有一衆生實滅度者
何以故須菩提若菩薩有我相
人相衆生相壽者相則非菩薩

藐三菩提心者，当生如是心。我应灭度一切众生，灭度一切众生已，而无有一众生实灭度者。何以故？须菩提，若菩萨有我相、人相、众生相、寿者相，则非菩萨。

所以者何？须菩提，实无有法发阿耨多罗三藐三菩提心者。须菩提，於意云何？如来於然灯佛所，有法得阿耨多罗三藐三菩提不？』『不也，世尊。如我解佛所说

義佛於然燈佛所無有法得阿
耨多羅三藐三菩提三菩提佛言如是
如是須菩提實無有法如來得
阿耨多羅三藐三菩提須菩提
若有法如來得阿耨多羅三藐

义，佛於然灯佛所，无有法得阿耨多罗三藐三菩提。』佛言：『如是如是。须菩提，实无有法如来得阿耨多
罗三藐三菩提。须菩提，若有法如来得阿耨多罗三藐

三菩提者，然燈佛則不與我授記，汝於來世當得作佛，號釋迦牟尼。以實無有法得阿耨多羅三藐三菩提，是故然燈佛與我授記，作是言，汝於來世當得作

三菩提者，然灯佛则不与我授记，汝於来世当得作佛，号释迦牟尼。以实无有法得阿耨多罗三藐三菩提，是故然灯佛与我授记，作是言，汝於来世当得作

103

佛號釋迦牟尼。何以故？如來者，即諸法如義。若有人言如來得阿耨多羅三藐三菩提，須菩提，實無有法，佛得阿耨多羅三藐三菩提。須菩提，如來所得阿耨

多羅三藐三菩提，於是
中無實無虛。

佛法須菩提所言一切
法者即非一切法，是
故名一切法。須菩提，
譬如人身長大。」須菩提
言：「世

非一切法須菩提所言
一切法故名一切法須菩
提言

無虛是故如來說一切
法皆是佛法。須菩提，
所言一切法者，即

多羅三藐三菩提於是
中無實

尊，如来说人身长大则为非大身，是名大身。」「须菩提，菩萨亦如是。若作是言，我当灭度无量众生，则不名菩萨。何以故？须菩提，实无有法名为菩萨。是故佛说

尊如来說人身長大則為非大

身是名大身須菩提菩薩亦如

是若作是言我當滅度無量眾

生則不名菩薩何以故須菩提

實無有法名為菩薩是故佛說

一切法無我無人無眾生無壽
者須菩提若菩薩作是言我當
莊嚴佛土是不名菩薩何以故
如來說莊嚴佛土者即非莊嚴
是名莊嚴須菩提若菩薩通達

一切法无我、无人、无众生、无寿者。须菩提，若菩萨作是言，我当庄严佛土，是不名菩萨。何以故？如来说庄严佛土者，即非庄严，是名庄严。须菩提，若菩萨通达

無我法者如來說名真是菩薩
須菩提於意云何如來有肉眼
不如是世尊如來有肉眼須
提於意云何如來有天眼
是世尊如來有天眼須菩提於

无我法者，如来说名真是菩萨。」「须菩提，於意云何？如来有肉眼不？」「如是，世尊，如来有肉眼。」「须菩提，於意云何？如来有天眼不？」「如是，世尊，如来有天眼。」「须菩提，於

意云何？如来有慧眼不？」「如是，世尊。如来有慧眼。」「须菩提，於意云何？如来有法眼不？」「如是，世尊。如来有法眼。」「须菩提，於意云何？如来有佛眼不？」「如是，世尊，如来有

意云何如来有慧眼不如是世
尊如来有慧眼须菩提於意云
何如来有法眼不如是世尊如
来有法眼须菩提於意云何如
来有佛眼不如是世尊如来有

佛眼　須菩提於意云何恒河

中所有沙佛說是沙不如是世

尊如來說是沙須菩提於意云

何如一恒河中所有沙諸恒河

沙等恒河是諸恒河所有沙數

佛眼。」「须菩提，于意云何？如恒河中所有沙，佛说是沙不？」「如是，世尊，如来说是沙。」「须菩提，于意云何？如一恒河中所有沙，有如是沙等恒河，是诸恒河所有沙数

佛世界如是爲多不甚多世
尊佛告須菩提爾所國土中所
有衆生若干種心如來悉知何
以故如來說諸心皆爲非心是
名爲心所以者何須菩提過去

佛世界，如是宁为多不？」「甚多，世尊。」佛告须菩提：「尔所国土中所有众生，若干种心如来悉知。何以故？如来说诸心皆为非心，是名为心。所以者何？须菩提，过去

心不可得現在心不可得未来

心不可得須菩提於意云何若

有人滿三千大千世界七寶以

用布施是人以是因緣得福多

不如是世尊此人以是因緣得

心不可得，现在心不可得，未来心不可得。」「须菩提，于意云何？若有人满三千大千世界七宝以用布施，是人以是因缘得福多不？」「如是，世尊，此人以是因缘得

福　来　如　云　也
甚　不　来　何　世
多　説　説　佛　尊
須　得　得　可　如
菩　福　福　以　来
提　德　德　具　不
若　多　多　足　應
福　以　須　色　以
德　福　菩　身　具
有　德　提　見　足
實　無　於　不　色
如　故　意　不　身

福甚多。」「须菩提，若福德有实，如来不说得福德多。以福德无故，如来说得福德多。」「须菩提，於意云何？佛可以具足色身见不？」「不也，世尊，如来不应以具足色身

113

見。何以故？如来说具足色身，即非具足色身，是名具足色身。』『须菩提，於意云何？如来可以具足诸相见不？』『不也，世尊。如来不应以具足诸相见。何以故？如来说

見何以故如来説具足色身即
非具足色身是名具足色身須
菩提於意云何如来可以具足
諸相見不也世尊如来不應
以具足諸相見何以故如来説

114

諸相具足即非具足是名諸相

具足即非具足是名諸相

念我當有所說法莫作是念何

以故若人言如來有所說法即

為謗佛不能解我所說故須菩

诸相具足即非具足，是名诸相具足。」『须菩提，汝勿谓如来作是念，我当有所说法，莫作是念。何以故？若人言如来有所说法即为谤佛，不能解我所说故。须菩

提說法者無法可說是名說法
爾時慧命須菩提白佛言世尊
頗有眾生於未來世聞說是法
生信心不佛言須菩提彼非眾
生非不眾生何以故須菩提眾

提，说法者无法可说，是名说法。』尔时，慧命须菩提白佛言：『世尊，颇有众生於未来世闻说是法，生信心不？』佛言：『须菩提，彼非众生非不众生。何以故？须菩提，众

眾生生者如來説非眾生是名
眾生須菩提白佛言世尊佛得
阿耨多羅三藐三菩提為無所
得耶佛言如是如是須菩提乃我
於阿耨多羅三藐三菩提乃至

生众生者，如来说非众生，是名众生。』须菩提白佛言：『世尊，佛得阿耨多罗三藐三菩提，为无所得耶？』佛言：『如是如是。须菩提，我於阿耨多罗三藐三菩提，乃至

無有少法可得是名阿耨多羅

三藐三菩提復次須菩提是法

平等無有高下是名阿耨多羅

三藐三菩提以無我無人無眾

生無壽者修一切善法則得阿

言善法者如来说即非善法是

名善法须菩提若三千大千世

界中所有诸须弥山王如是等

七寶聚有人持用布施若人以

耨多羅三藐三菩提須菩提所

耨多罗三藐三菩提。须菩提，所言善法者，如来说即非善法，是名善法。」『须菩提，若三千大千世界中所
有诸须弥山王，如是等七宝聚，有人持用布施。若人以

於意云何汝等勿謂如来作是

至算數譬喻所不能及須菩提

德百分不及一百千萬億分乃

等受持讀誦為他人說於前福

此般若波羅蜜經乃至四句偈

念　我　當　度　眾　生　須　菩　提　莫　作　是

者　何　以　故　實　無　有　眾　生　如　來　度

者　若　有　眾　生　如　來　度　者　如　來　則

有　我　人　眾　生　壽　者　須　菩　提　如　來

説　有　我　者　則　非　有　我　而　凡　夫　之

念，我当度众生。须菩提，莫作是念。何以故？实无有众生如来度者，若有众生如来度者，如来则有我、人、众生、寿者。须菩提，如来说有我者，则非有我，而凡夫之

人以為有我。須菩提凡夫者如

来説則非凡夫須菩提凡夫者如

何可以三十二相觀如来不須

菩提言如是如是以三十二相

觀如来佛言須菩提若以三十

人以为有我。须菩提，凡夫者，如来说则非凡夫。」「须菩提，於意云何？可以三十二相观如来不？」须菩提言：「如是如是，以三十二相观如来。」佛言：「须菩提，若以三十

二相觀如来者轉輪聖王則是

如来須菩提白佛言世尊如我

解佛所說義不應以三十二相

觀如来爾時世尊而說偈言

若以色見我以音聲求我

二相观如来者，转轮圣王则是如来。』须菩提白佛言：『世尊，如我解佛所说义，不应以三十二相观如来。』

尔时，世尊而说偈言：『若以色见我，以音声求我，

是人行邪道，不能见如来。

須菩提汝若作是念如来不以

是人行邪道不能見如来不以

具足相故得阿耨多罗三藐三

菩提須菩提莫作是念如来不

以具足相故得阿耨多罗三藐

是人行邪道，不能见如来。』『须菩提，汝若作是念，如来不以具足相故，得阿耨多罗三藐三菩提。须菩提，莫作是念，如来不以具足相故，得阿耨多罗三藐

124

三菩提。須菩提，汝若作是念發

阿耨多羅三菩提心者，說

諸法斷滅莫作是念何以故發

阿耨多羅三藐三菩提心者於

法不說斷滅相須菩提若菩薩

三菩提。须菩提，汝若作是念，发阿耨多罗三藐三菩提心者，说诸法断灭，莫作是念。何以故？发阿耨多罗三藐三菩提心者，於法不说断灭相。』『须菩提，若菩萨

以満恒河沙等世界七寶持用

布施若復有人知一切法無我所

得成於忍此菩薩勝前菩薩所

得功德何以故須菩提以諸菩

薩不受福德故須菩提白佛言

世尊云何菩薩不受福德須菩

提菩薩所作福德不應貪著是

故說不受福德須菩提若

言如來若來若去若坐若臥是

人不解我所說義何以故如來

『世尊，云何菩薩不受福德？』『須菩提，菩薩所作福德，不应贪著，是故说不受福德。』『须菩提，若有人言如来若来，若去，若坐，若卧，是人不解我所说义。何以故？如来

者無所從來亦無所去故名如

來須菩提若善男子善女人以

三千大千世界碎為微塵於意云

云何是微塵眾寧為多不須

提言甚多世尊何以故若是微

者，无所从来，亦无所去，故名如来。』『须菩提，若善男子、善女人，以三千大千世界碎为微尘，於意云何？是微尘众宁为多不？』须菩提言：『甚多，世尊。何以故？若是微

塵眾實有者佛則不說是微塵

眾所以者何佛說微塵眾則非

微塵眾名微塵眾世尊如來

所說三千大千世界則非世界

是名世界何以故若世界實有

者則一合相如來說一合相

則非一合相是名一合相須菩

提一合相者則是不可說但凡

夫之人貪著其事須菩提若人

言佛說我見人見眾生見壽者

者，则是一合相。如来说一合相，则非一合相，是名一合相。』『须菩提，一合相者，则是不可说，但凡夫之人贪著其事。』『须菩提，若人言佛说我见、人见、众生见、寿者

見　所　如　見　見
須　說　來　人　人
菩　義　所　見　見
提　不　說　眾　眾
於　不　義　生　生
意　也　何　見　見
云　世　以　壽　壽
何　尊　故　者　者
是　是　世　見　見
人　人　尊　即　是
解　不　說　非　名
我　解　我　我　我

见人見眾生見壽者見須菩提

裴阿耨多羅三藐三菩提心者

於一切法應如是知如是見如

是信解不生法相須菩提所言

法相者如来說即非法相是名

法相須菩提若有人以滿無量

阿僧祇世界七寶持用布施若

有善男子善女人發菩薩心者

持於此經乃至四句偈等受持

讀誦為人演說其福勝彼云何

法相。』「须菩提，若有人以满无量阿僧祇世界七宝持用布施，若有善男子、善女人发菩萨心者，持於此经乃至四句偈等，受持读诵，为人演说，其福胜彼。云何

為人演說不取於相如不
何以故
一切有為法如夢幻泡影
如露亦如電應作如是觀
佛說是經已長老須菩提及諸

为人演说？不取于相，如如不动？何以故？一切有为法，如梦幻泡影，如露亦如电，应作如是观。”佛说是经已，长老须菩提及诸

比丘比
丘尼優
婆塞優
婆夷一

切世間天
人阿修
羅聞佛
所説

皆大歡
喜信受
奉行

金剛
般若
波羅
蜜
經

真言

波罗蜜经 真言

比丘、比丘尼、优婆塞、优婆夷，一切世间天、人、阿修罗，闻佛所说，皆大欢喜，信受奉行。 金刚般若

那謨婆伽跋帝　鉢喇壤　波羅弭多曳　唵伊利底　伊室利　輸盧駄　毘舍耶　毘舍耶　莎婆訶

那謨婆伽跋帝　鉢喇壤　波羅弭多曳　唵伊利底　伊室利　輸盧駄　毘舍耶　毘舍耶　莎婆訶

信心銘　　僧璨大師

至道無難唯嫌揀擇但莫憎愛洞然明白豪釐有差天地懸隔

欲得現前莫存順逆違順相爭是爲心病不識玄旨徒勞念靜

圓同太虛無欠無餘良由取捨所以不如莫逐有緣勿住空忍

一種平懷泯然自盡止動歸止止更彌動唯滯兩邊寧知一種

一種不通兩處失功遣有沒有遣空背空多言多慮轉不相應

信心铭　僧灿大师　至道无难，唯嫌拣择；但莫憎爱，洞然明白。豪厘有差，天地悬隔；欲得现前，莫存顺逆。违顺相争，是为心病；不识玄旨，徒劳念静。圆同太虚，无欠无余；良由取舍，所以不如。莫逐有缘，勿住空忍；一种平怀，泯然自尽。止动归止，止更弥动；唯滞两边，宁知一种。一种不通，两处失功；遣有没有，从空背空。多言多虑，转不相应；

絶言絶慮無處不通歸根得旨隨照失宗須臾返照勝却前功

前空轉變皆由妄見不用求真唯須息見二見不住慎莫追尋

繞有是非紛然失心二由一有一亦莫守一心不生萬法無咎

無咎無法不生不心能由境滅境逐能沈境由能境能由境能

欲知兩段元是一空一空同兩齊舍萬象不見精麤寧有偏黨

大道體寬無易無難小見狐疑轉急轉遲執之失度必入邪路

放之自然體無去住任性合道逍遙絶惱繫念乖真昏沉不好

绝言绝虑，无处不通。归根得旨，随照失宗；须臾返照，胜却前功。前空转变，皆由妄见，不用求真，唯须息见。二见不住，慎莫追寻；才有是非，纷然失心。二由一有，一亦莫守；一心不生，万法无咎。无咎无法，不生不心；能由境灭，境逐能沉。境由能境，能由境能；欲知两段，元是一空。一空同两，齐含万象；不见精粗，宁有偏党。大道体宽，无易无难；小见狐疑，转急转迟。执之失度，必入邪路；放之自然，体无去住。任性合道，逍遥绝恼；系念乖真，昏沉不好。

不好勞神何用踈親欲取一乘勿惡六塵六塵不惡還同正覺

智者無為愚人自縛法無異法妄自愛著將心用心豈非大錯

迷生寂亂悟無好惡一切二邊良由斟酌夢幻空花何勞把捉

得失是非一時放却眼若不睡諸夢自除心若不異萬法一如

一如體玄兀爾忘緣萬法齊觀歸復自然泯其所以不可方比

止動無動動止無止兩既不成一何有爾究竟窮極不存軌則

契心平等所作俱息狐疑淨盡正信調直一切不留無可記憶

不好劳神，何用疏亲；欲取一乘，勿恶六尘。六尘不恶，还同正觉；智者无为，愚人自缚。法无异法，妄自爱著；将心用心，岂非大错。迷生寂乱，悟无好恶，一切二边，良由斟酌。梦幻空花，何劳把捉；得失是非，一时放却。眼若不睡，诸梦自除；心若不异，万法一如。一如体玄，兀尔忘缘；万法齐观，归复自然。泯其所以，不可方比；止动无动，动止无止。两既不成，一何有尔；究竟穷极，不存轨则。契心平等，所作俱息；狐疑净尽，正信调直。一切不留，无可记忆；

虚明自照　不劳心力　非思量处　识情难测　真如法界　无他无自　要急相应　唯言不二　不二皆同　无不包容　十方智者　皆入此宗　宗非促延　一念万年　无在不在　十方目前　极小同大　忘绝境界　极大同小　不见边表　有即是无　无即是有　若不如是　必不须守　一即一切　一切即一　但能如是　何虑不毕　信心不二　不二信心　言语道断　非去来今